KB066924

篆書

金剛般若波羅蜜經

右庵 尹信行

序 文

금강경의 완전한 이름은 금강반야바라밀경 또는 능단반야바라밀경이라 한다.

玄奘이 번역한 600권의 대 반야경 가운데 제9회 제 577권 능단금강분과 같은 것으로 별도의 번역본들이 독자적인 경전으로 고려 팔만대장경에 실려있으며 반야심경과 함께 널리 독송되고 있는 금강경은 교종이나 선종을 막론하고 매우 중요하게 여겨져 지금까지 강원에서 교육을 할때 고등교과인 (四敎科)의 주요 경전으로 교육되고 있다.

일찍이 인도에서 2세기경, 성립된 (空) 사상의 기초가 되며 인도 사위국을 배경으로 제자 수보리를 위하여 (說)한 경전으로 한곳에 집착하여 마음을 내지 말고 항상 머므르지 않는 마음을 일으키고 모양으로 부처를 보지말고 진리로서 존중하며 모든 모습은 (空)이며 곧 진리인 여래를 보게 된다고 한다.

여래는 불심은 누구에게나 있고 누구나 부처가 될 수 있다고(說) 한다.

나는 이 책을 구상하기 전에 전서체로 수년간 금강경을 필사하였다.

필사할 때마다 문구의 울림에 의해 가슴속 깊이 낡아오는 평온의 이유는 아마도 나는 불가와 인연이 꽤 깊은가 보다.

右庵西齋에서 뒤돌아본 나의 외길 인생 40여년……

회한과 괴로움보다는 기쁨과 행복속에 지금까지 지켜왔다는 안도와 보람으로 살며 양질의 양분으로 젖어든 묵향의 생명력에 천지신명과 여래께 한없이 감사할 따름이다. 우연과 필연을 가늠할 수 없겠으나 그동안 나는 지금까지 축적한 서화 예술의 경험을 토대로 서예 교재를 비롯하여 시집 등 10여권이 넘는 책을 저술하였으나 금강경 전서 책이 없다는 것에 대해 아쉬움이 있었던 터에 주위 분들의 권유에 의해 붓을 들었으나 미진한 부분이 너무 많은 듯 하다. 다만 창작 활동에 뜻을 가진 작가님들께 참고가 되었으면 여한이 없다.

2016년 11월

華城西齋에서 右庵 尹 信 行

《法會因由分》如是我聞 一時 佛 在舍衛國 祇樹給孤獨園 與大比丘衆千二百五十八人俱 爾時 世尊 食時 着衣持鉢 入

《법회인유분》이와 같이 나는 들었습니다. 어느 때 부처님께서 거룩한 비구 천이백오십 명과 함께 사위국 기수급고독원에 계셨습니다. 그때 세존께서 공양 때가 되어 가사를 입고 발우를 들고 걸식하고자

如是我聞式時佛在

舍衛國祇樹給孤獨

園與大加丘眾千二

百五十人俱爾時世

尊食時着衣持鉢入

4

舍衛大城 乞食於其城中 次第乞已 還至本處 飯食訖 收衣鉢 洗足已 敷座而坐

〈善現起請分〉 時 長老 須菩提 在大衆

사위대성에 들어가 차례로 걸식하신 후 본래의 처소로 돌아와 공양을 드신 뒤 가사와 발우를 거두고 발을 씻으신 다음 자리를 펴고 앉으셨습니다.

〈선현기청분〉 그때 대중 가운데 있던 수보리 장로가

자리에서 일어나 오른쪽 어깨를 드러내고 오른 무릎을 땅에 대며 합장하고 공손히 부처님께 여쭈었습니다. 『경이롭습니다, 세존이시여! 여래께서는 보살들을 잘 보호해 주시며 보살들을 잘 격려해 주십니다.

6

尊 善男子 善女人 發阿耨多羅三藐三菩提心 應云何住 云何降伏其心 佛言 善哉善哉 須菩提 如汝所

세존이시여! 가장 높고 바른 깨달음을 얻고자 하는 선남자 선여인이 어떻게 살아야 하며 어떻게 그 마음을 다스려야 합니까?』

부처님께서 말씀하셨습니다.

『훌륭하고 훌륭하다. 수보리여! 그대의

7

如來 善護念諸菩薩 善付囑諸菩薩 汝今諦請 當爲汝說 善男子 善女人 發阿耨多羅三藐三菩提心

말과 같이 여래는 보살들을 잘 보호해 주며 보살들을 잘 격려해 준다. 그대는 자세히 들어라. 그대에게 설하리라. 가장 높고 바른 깨달음을 얻고자 하는 선남자 선여인은

說如來善護念諸

薩善付囑諸菩薩汝

今諦聽當爲汝說善

男子善女人發阿

多羅弎藐弎菩提心

應如是住 如是降伏其心 唯然 世尊 願樂欲聞
〈大乘正宗分〉佛告 須菩提 諸菩薩摩訶薩應如是降伏其心 所有一切

이와 같이 살아야 하며 이와 같이 그 마음을 다스려야 한다.」 「예, 세존이시여!」라고 하며 수보리는 즐거이 듣고자 하였습니다.
〈대승정종분〉 부처님께서 수보리에게 말씀하셨습니다.
『모든 보살마하살은 다음과 같이 그 마음을 다스려야 한다.』

衆生之類 若卵生 若胎生 若濕生 若化生 若有色 若無色 若有想 若無想 若非有想 非無想 我皆令入無

「알에서 태어난 것이나, 태에서 태어난 것이나, 습기에서 태어난 것이나, 변화하여 태어난 것이나, 형상이 있는 것이나, 형상이 없는 것이나, 생각이 있는 것이나, 생각이 없는 것이나, 생각이 있는 것도 아니고 없는 것도 아닌 온갖 중생들을 내가 모두 완전한 열반에 들게 하리라.

餘涅槃而滅度之 如是滅度無量無數無邊衆 生實無衆生得滅度者 何以故 須菩提 若菩薩 有我相 人

餘涅槃 而滅度之 如是滅度無量無數無邊衆 生實無衆生得滅度者 何以故 須菩提 若菩薩 有我相 人

이와 같이 헤아릴 수 없이 많은 중생을 열반에 들게 하였으나, 실제로는 완전한 열반을 얻은 중생이 아무도 없다. 왜냐하면 수보리여! 보살에게 아상, 인상,

11

相 衆生相 壽者相 卽非菩薩

〈妙行無住分〉復次 須菩提 菩薩 於法應無所住 行於布施 所謂 不住色布施 不住聲香味

中생상、수자상이 있다면 보살이 아니기 때문이다.

〈묘행무주분〉『또한 수보리여! 보살은 어떤 대상에도 집착 없이 보시해야 한다. 말하자면 형색에 집착 없이 보시해야 하며 소리、냄새、맛、

觸法布施 須菩提 菩薩 應如是布施 不住於相 何以故 若菩薩 不住相布施 其福德 不可思量 須菩提 於

감촉、마음의 대상에도 집착 없이 보시해야 한다. 수보리여! 보살은 이와 같이 보시하되 어떤 대상에 대한 관념에도 집착하지

않아야 한다. 왜냐하면 보살이 대상에 대한 관념에 집착 없이 보시한다면 그 복덕은 헤아릴 수 없기 때문이다. 수보리여!

意云何 東方虛空 可思量不 不也世尊 須菩提 南西北方 四維 上下 虛空 可思量 不 不也世尊 須菩

그대 생각은 어떠한가? 동쪽 허공을 헤아릴 수 있겠는가? 『없습니다, 세존이시여!』 『수보리여! 남서북방, 사이사이, 아래 위 허공을 헤아릴 수 있겠는가?』 『없습니다, 세존이시여!』 『수보리여!

意云何東方虛空可

思量不不也世尊須

菩提南西北方四維

上下虛空可思量不

不也世尊須菩提

薩 無住相布施福德 亦復如是 不可思量 須菩提 菩薩 但應如所敎住

〈如理實見分〉須菩提 於意云何 可以身相見如

보살이 대상에 대한 관념에 집착하지 않고 보시하는 복덕도 이와 같이 헤아릴 수 없다. 수보리여! 보살은 반드시 가르친 대로 살아야 한다.」

〈여리실견분〉

『수보리여! 그대 생각은 어떠한가? 신체적 특징을 가지고

來不 不也 世尊 不可以身相 得見如來 何以故 如來所說身相 即非身相 佛告 須菩提 凡所有相 皆是盧

여래라고 볼 수 있는가?」「없습니다、세존이시여! 신체적 특징을 가지고 여래라고 볼 수는 없습니다。왜냐하면 여래께서 말씀하신 신체적 특징은 바로 신체적 특징이 아니기 때문입니다。」부처님께서 수보리에게 말씀하셨습니다。「신체적 특징들은 모두 헛된 것이니

妄若見諸相 非相 即見如來
《正信希有分》 須菩提 白佛言 世尊 頗有眾生 得聞如是言說章句 生實信 不 佛告 須菩提

신체적 특징이 신체적 특징이 아님을 본다면 바로 여래를 보리라.』
《정신희유분》 수보리가 부처님께 여쭈었습니다.
『세존이시여! 이와 같은 말씀을 듣고 진실한 믿음을 내는 중생들이 있겠습니까?』 부처님께서 수보리에게 말씀하셨습니다.

莫作是說 如來 滅後 後五百歲 有持戒修福者 於此章句 能生信心 以此爲實 當知 是人 不於一佛二佛

『그런 말 하지 말라。여래가 열반에 든 오백년 뒤에도 계를 지니고 복덕을 닦는 이는 이러한 말에 신심을 낼 수 있고 이것을 진실한 말로 여길 것이다。이 사람은 한 부처님이나 두 부처님、

三四五佛 而種善根 已於無量千萬佛所 種諸善根 聞是章句 乃至一念生 淨信者 須菩提 如來 悉知悉

서너 다섯 부처님께 선근을 심었을 뿐만 아니라 이미 한량없는 부처님 처소에서 여러 가지 선근을 심었으므로 이 말씀을 듣고 잠깐이라도 청정한 믿음을 내는 자임을 알아야 한다. 수보리여! 여래는 이러한 중생들이 이와 같이 한량없는 복덕 얻음을 다 알고 다 본다.

弍四五佛而種諸善根

已於無量千萬佛所

種諸善根 聞是章句

乃至一念生淨信者 須菩提

如來悉知悉

다。

見 是諸衆生 得如是無量福德 何以故 是諸衆生 無復我相 人相 衆生相 壽者相 無法相 亦無非法相 何

왜냐하면 이러한 중생들은 다시는 아상、 인상、 중생상、 수자상이 없고、 법상이 없으며 법상이 아니라는 관념도 없기 때문이

見是諸衆生得福是
無量福德何以故是
諸衆生無復我相人
相衆生相壽者相無
法相亦無非法相何

以故 是諸衆生 若心取相 卽爲 着我人衆生壽者 若取法相 卽着我人衆生壽者 何以故 若取非法相 卽

왜냐하면 이러한 중생들이 마음에 관념을 가지면 자아·중생·영혼에 집착하는 것이고 법이라는 관념을 가지면 자아·개아·중생·영혼에 집착하는 것이기 때문이다. 왜냐하면 법이 아니라는 관념을 가지면 자아·개아·중생·영혼에 집착하는 것이기 때문이다. 왜냐하면 법이 아니라는 관념을 가져도

21

着我人衆壽者 是故 不應取法 不應取非法 以是義故 如來常說 汝等比丘 知我說法 如筏喩者 法尙

자아·개아·중생·영혼에 집착하는 것이기 때문이다. 그러므로 법에 집착해도 안 되고 법 아닌 것에 집착해도 안 된다. 그러기에 여래는 늘 설했다. 너희 비구들이여! 나의 설법은 뗏목과 같은 줄 알아라.

應捨 何況非法

〈無得無說分〉須菩提 於意云何 如來 得阿耨多羅三藐三菩提耶 如來 有所說法耶 須菩提言 如我解

법도 버려야 하거늘 하물며 법 아닌 것이랴!」

〈무득무설분〉 「수보리여! 그대 생각은 어떠한가? 여래가 가장 높고 바른 깨달음을 얻었는가? 여래가 설한 법이 있는가?」

수보리가 대답하였습니다.

佛所說義 無有定法名阿耨多羅三藐三菩提 亦無有定法如來可說 何以故 如來所說法皆不可取 不

『제가 부처님께서 말씀하신 뜻을 이해하기로는 가장 높고 바른 깨달음이라 할 만한 정해진 법이 없고, 또한 여래께서 설한 단정적인 법도 없습니다. 왜냐하면 여래께서 설한 법은 모두 얻을 수도 없고

佛所說義無有定
名阿耨多羅三
菩提亦無有定
法如來可說何
所說法皆不可取不

24

可說 非法 非非法 所以者何 一切賢聖 皆以無爲法 而有差別

〈依法出生分〉須菩提 於意云何 若人滿三千大千世界

다.」

설할 수도 없으며, 법도 아니고 법 아님도 아니기 때문입니다. 그것은 모든 성현들이 다 무위법 속에서 차이가 있는 까닭입니

〈의법출생분〉 『수보리여! 그대 생각은 어떠한가? 어떤 사람이 삼천대천세계에

七寶 以用布施 是人所得福德 寧爲多 不 須菩提言 甚多 世尊 何以故 是福德 卽非福德性 是故 如來說

칠보를 가득 채워 보시한다면 이 사람의 복덕이 진정 많겠는가?』 수보리가 대답하였습니다. 『매우 많습니다, 세존이시여!
왜냐하면 이 복덕은 바로 복덕의 본질이 아닌 까닭에

七寶以用布施是人所

得福德寧爲多不

須菩提言甚多世尊

何以故是福德卽非

福德性故如來說

26

福德多　若復有人　於此經中受持　乃至　四句偈等　爲他人說　其福勝彼　何以故　須菩提　一切諸佛　及　諸佛

여래께서는 복덕이 많다고 하셨기 때문입니다.』

『다시 어떤 사람이 이 경의 사구게만이라도 받고 지니고 다른 사람을 위해 설해 준다고 하자. 그러면 이 복이 저 복보다 더 뛰어나다. 왜냐하면 수보리여! 모든 부처님과 모든 부처님의

阿耨多羅三藐三菩提法 皆從此經出 須菩提 所謂佛法者 卽非佛法

〈一相無相分〉須菩提 於意云何 須陀洹能作是

가장 높고 바른 깨달음의 법은 다 이 경에서 나왔기 때문이다.

「수보리여! 부처의 가르침이라고 말하는 것은 부처의 가르침이 아니다.」

〈일상무상분〉『수보리여! 그대 생각은 어떠한가? 수다원이

28

念我得須陀洹果不須菩提言不也世尊何以故須陀洹名爲入流而無所入不入色聲香味觸法是名

「나는 수다원과를 얻었다.」고 생각하겠는가? 수보리가 대답하였습니다. 『아닙니다, 세존이시여! 왜냐하면 수다원은 「성자의 흐름에 든 자」라고 불리지만 들어간 곳이 없으니 형색, 소리, 냄새, 맛, 감촉, 마음의 대상에 들어가지 않는 것을

須陀洹 須菩提 於意云何 斯陀含 能作是念 我得斯陀含果 不也 世尊 何以故 斯陀含 名一

수다원이라 하기 때문입니다.』

『수보리여! 그대 생각은 어떠한가? 사다함이 「나는 사다함과를 얻었다.」 고 생각하겠는가?』 수보리가 대답하였습니다.

『아닙니다, 세존이시여! 왜냐하면 사다함은

須陀洹 須菩提 於

意云何 斯陀含 能

念我得斯陀含果 不

須菩提言 不也 世尊

何以故 斯陀含 名

往來 而實無往來 是名斯陀含 須菩提 於意云何 阿那含 能作是念 我得阿那含果 不 須菩提言 不也 世

「한번만 돌아올 자」라고 불리지만 실로 돌아옴이 없는 것을 사다함이라 하기 때문입니다.」 「수보리여! 그대 생각은 어떠

한가? 아니함이 「나는 아나함과를 얻었다.」고 생각하겠는가?」 수보리가 대답하였습니다. 「아닙니다,

尊 何以故 阿那含 名爲不來 而實無不來 是故 名阿那含 須菩提 於意云何 阿羅漢 能作是念 我得阿羅

세존이시여!
왜냐하면 아나함은 「되돌아오지 않는 자」라고 불리지만 실로 되돌아오지 않음이 없는 것을 아나함이라 하기 때문입니다.」

「수보리여! 그대 생각은 어떠한가? 아라한이 「나는 아라한의 경지를 얻었다.」고 생각하겠는가?」

尊何以故阿那含名

爲不來而實無不來

是故名阿那含須菩

提於意云何阿羅漢

能作是念我得阿羅

32

漢道 不須菩提言 不也 世尊 何以故 實無有法 名阿羅漢 世尊 若阿羅漢 作是念 我得阿羅漢道 卽爲着

수보리가 대답하였습니다. 『아닙니다、세존이시여! 왜냐하면 실제 아라한이라 할 만한 법이 없기 때문입니다. 세존이시여!

아라한이 「나는 아라한의 경지를 얻었다.」고 생각한다면

33

我人衆生壽者 世尊 佛說我得無諍三昧人中 最爲第一 是第一離欲阿羅漢 世尊 我不作是念 我是離欲阿

라고 말씀하셨습니다. 저는 「나는 욕망을 여읜 아라한이다.」 라고 생각하지 않습니다.

착하는 것입니다. 세존이시여! 부처님께서 저를 다툼 없는 삼매를 얻은 사람 가운데 제일이고 욕망을 여읜 제일가는 아라한이

我人衆生壽者 世尊 佛說我得無諍三昧人中 最爲第一 是第一離欲阿羅漢 世尊 我是離欲아·개아·중생·영혼에 집

34

欲阿羅漢 世尊 我若作是念 我得阿羅漢道 世尊 卽不說 須菩提 是樂阿蘭那行者 以須菩提實無所行

세존이시여! 제가 「나는 아라한의 경지를 얻었다.」고 생각한다면 세존께서는 「수보리는 적정행을 즐기는 사람이다. 수보리는 실로 적정행을 한 것이 없으므로

而名須菩提 是樂阿蘭那行
〈莊嚴淨土分〉佛告 須菩提 於意云何 如來昔在燃燈佛所 於法有所得 不 不也 世尊 如來

수보리는 적정행을 즐긴다고 말한다.」라고 설하지 않으셨을 것입니다.

〈장엄정토분〉 부처님께서 수보리에게 말씀하셨습니다. 『그대 생각은 어떠한가? 여래가 옛적에 연등부처님 처소에서 법을 얻은 것이 있는가?』

『없습니다、세존이시여! 여래께서

36

在燃燈佛所 於法 實無所得 須菩提 於意云何 菩薩莊嚴佛土 不 不也 世尊 何以故 莊嚴佛土者 即非莊

嚴 是名莊嚴 是故 須菩提 諸菩薩摩訶薩 應如是生淸淨心 不應住色生心 不應住聲香味觸法生心 應無所住 而生其心

『수보리여! 그대 생각은 어떠한가? 보살이 불국토를 아름답게 꾸민다고 말하기 때문입니다.』

『아닙니다, 세존이시여! 왜냐하면 불국토를 아름답게 꾸민다는 것은 실제로 아름답게 꾸미는 것이 아니고, 그 이름이 꾸미는 것이기 때문입니다.』

在燃燈佛所 於法 實無所得 須菩提 於意云何 菩薩莊嚴佛土 不 不也 世尊 何以故 莊嚴佛土者 即非莊

嚴是名莊嚴是故 須菩提 諸菩薩摩訶薩 應如是生清淨心 不應住色生心 不應住聲香味觸法生心 應

『그러므로 수보리여! 모든 보살은 이와 같이 깨끗한 마음을 내어야 한다. 형색에 집착하지 않고 마음을 내어야 하고 소리、냄새、맛、감촉、마음의 대상에도 집착하지 않고 마음을 내어야 한다.

無所住而生其心 須菩提 譬如有人 身如須彌山王 於意云何 是身爲大 不 須菩提言 甚大 世尊 何以故

마땅히 집착 없이 그 마음을 내어야 한다. 수보리여! 어떤 사람의 몸이 산들의 왕 수미산만큼 크다면 그대 생각은 어떠한가? 그 몸이 크다고 하겠는가?」 수보리가 대답하였습니다. 『매우 큽니다, 세존이시여! 왜냐하면

佛說非身 是名大身
〈無爲福勝分〉 須菩提 如恒河中所有沙數 如是沙等恒河 於意云何 是諸恒河沙 寧爲多 不 須菩

부처님께서는 몸 아님을 설하셨으므로 큰 몸이라 말씀하셨기 때문입니다.」

〈무위복승분〉
『수보리여! 항하의 모래 수만큼 항하가 있다면 그대 생각은 어떠한가? 이 모든 항하의 모래 수는 진정 많다고
하겠는가?」

提言 甚多 世尊 但諸恒河 尚多無數 何況其沙 須菩提 我今實言告汝 若有善男子 善女人 以七寶滿爾

수보리가 대답하였습니다. 『매우 많습니다, 세존이시여! 항하들만 해도 헤아릴 수 없이 많은데 하물며 그것의 모래이겠습니까?』『수보리여! 내가 지금 진실한 말로 그대에게 말한다. 선남자 선여인이

所恒河沙數 三千大千世界 以用布施 得福多 不 須菩提言 甚多 世尊 佛告 須菩提 若善男子 善女人 於

그 항하 모래 수만큼의 삼천대천세계에 칠보를 가득 채워 보시한다면 그 복덕이 많겠는가?』 부처님께서 수보리에게 말씀하셨습니다. 『선남자 선여인이

우 많습니다, 세존이시여!』 수보리가 대답하였습니다. 『매

此經中 乃至 受持四句偈等 爲他人說 而此福德 勝前福德

〈尊重正教分〉復次 須菩提 隨說是經 乃至 四句偈等 當知

이 경의 사구게만이라도 받고 지니고 다른 사람을 위해 설해 준다면 이 복이 저 복보다 더 뛰어나다.

〈존중정교분〉『또한 수보리여! 이 경의 사구게만이라도 설해지는 곳곳마다 어디든지

此處 一切世間 天人阿修羅 皆應供養 如佛塔廟 何況有人 盡能受持讀誦 須菩提 當知是人 成就最上

모든 세상의 천신·인간·아수라가 마땅히 공양할 부처님의 탑묘임을 알아야 한다. 하물며 이 경 전체를 받고 지니고 읽고 외우는 사람이랴! 수보리여! 이 사람은 가장 높고 가장 경이로운 법을 성취할 것임을 알아야 한다.

此處一切世間天人

阿修羅皆應供養

如佛塔廟何況有人

盡能受持讀誦須菩提

當知是人成就最上

44

第一希有之法 若是經典所在之處 卽爲有佛 若尊重弟子
〈如法受持分〉爾時 須菩提白佛言 世尊 當何名此經 我等

이와 같이 경전이 있는 곳은 부처님과 존경받는 제자들이 계시는 곳이다.
〈여법수지분〉 그때 수보리가 부처님께 여쭈었습니다. 『세존이시여! 이 경을 무엇이라 불러야 하며 저희들이

云何奉持 佛告 須菩提是經 名爲金剛般若波羅蜜 以是名字 汝當奉持 所以者何 須菩提 佛說般若波

어떻게 받들어 지녀야 합니까?』 부처님께서 수보리에게 말씀하셨습니다. 『이 경의 이름은 「금강반야바라밀」이니, 이제

목으로 너희들은 받들어 지녀야 한다. 그것은 수보리여! 여래는 반야바라밀을

46

羅蜜 卽非般若波羅蜜 是名般若波羅蜜 須菩提 於意云何 如來有所說法 不 須菩提白佛言 世尊 如來

반야바라밀이 아니라 설하였으므로 반야바라밀이라 말한 까닭이다. 수보리여! 그대 생각은 어떠한가? 여래가 설한 법이 있는 가?」 수보리가 부처님께 말씀드렸습니다. 『세존이시여! 여래께서는

無所說 須菩提 於意云何 三千大千世界所有微塵 是爲多 不 須菩提言 甚多 世尊 須菩提 諸微塵 如來

설하신 법이 없습니다.』

『수보리여! 그대 생각은 어떠한가? 삼천대천세계를 이루고 있는 티끌들이 많다고 하겠는가?』 수보리가 대답하였습니다.

『매우 많습니다, 세존이시여!』

『수보리여! 여래는 티끌들을

說 非微塵 是名微塵 如來說世界 非世界 是名世界 須菩提 於意云何 可以三十二相見如來 不 不也世

타끌이 아니라고 설하였으므로 티끌이라 말한다. 여래는 세계를 세계가 아니라고 설하였으므로 세계라고 말한다. 수보리여! 그대 생각은 어떠한가? 서른두 가지 신체적 특징을 가지고 여래라고 볼 수 있는가?』 『없습니다、

세존이시여! 서른두 가지 신체적 특징을 가지고 여래라고 볼 수는 없습니다. 왜냐하면 여래께서는 서른두 가지 신체적 특징은 신체적 특징이 아니라고 설하셨으므로 서른두 가지 신체적 특징이라고 말씀하셨기 때문입니다.』 『수보리여! 어떤 선남자

尊不可以卅二相

得見如來何以故如

來觀卅二相即是

非相是名卅二相

須菩提若善男子

善女人 以恒河沙等身命布施 若復有人 於此經中 乃至 受持四句偈等 爲他人說 其福甚多

〈離相寂滅分〉 爾時 須菩

선여인이 항하의 모래 수만큼 목숨을 보시한다고 하자. 또 어떤 사람이 이 경의 사구게만이라도 받고 지니고 다른 사람을 위해 설해 준다고 하자. 이러면 이 복이 저 복보다 더욱 많으리라.」

〈이상적멸분〉 그때 수보리가

提聞說是經深解義趣 涕淚悲泣 而白佛言 希有 世尊 佛說 如是甚深經典 我從昔來 所得慧眼 未曾得

이 경 설하심을 듣고 뜻을 깊이 이해하여 감격의 눈물을 흘리며 부처님께 말씀드렸습니다. 『경이롭습니다、세존이시여! 제가

지금까지 얻은 혜안으로는

（篆書）

提聞說是經深解義
涕淚悲泣而白佛
言希有世尊佛說
是甚深經典我從
未所得慧眼未曾得

聞 如是之經 世尊 若復有人 得聞是經 信心淸淨 卽生實相 當知 是人成就第一希有功德 世尊 是實相

부처님께서 이같이 깊이 있는 경전 설하심을 들은 적이 없습니다. 세존이시여! 만일 어떤 사람이 이 경을 듣고 믿음이 청정해 지면 바로 궁극적 지혜가 일어날 것이니, 이 사람은 가장 경이로운 공덕을 성취할 것임을 알아야 합니다. 세존이시여! 이 궁극 적 지혜라는 것은

者 卽是非相 是故 如來說名實相 世尊 我今得聞如是經典 信解受持 不足爲難 若當來世 後五百歲 其

궁극적 지혜가 아닌 까닭에 여래께서는 궁극적 지혜라고 말씀하셨습니다. 세존이시여, 제가 지금 이 경전을 듣고 믿고 이해해서 수지하는 것은 어렵지 않으나 만약 미래 오백세 후에

卽是非相是故如

來說名實相世尊我

今得聞如是經典信

解受持不足爲難若

當來世後五百歲其

有衆生 得聞是經 信解受持 是人 卽爲第一希有 何以故 此人 無我相 無人相 無衆生相 無壽者相 所以

어떤 중생이 있어 이 경을 듣고 믿고 이해해서 수지하는 사람이 있다면 그 사람은 곧 제일 희유한 사람입니다. 왜냐하면, 이사람은 아상도 없고, 인상도 없고, 중생상도 없으며 수자상도 없기 때문입니다. 왜냐하면

佛告須菩提如是
是故諦相即名諸佛
代切諸相即名諸佛
即是非相何以故離
人相眾生相壽者相
何我相即是非相
者何 我相 即是非相 人相 衆生相 壽者相 即是非相 何以故 離一切諸相 即名諸佛 佛告 須菩提 如是如

아상은 곧 상이 아니며, 인상 중생상 수자상도 곧 상이 아니기 때문입니다. 왜냐하면, 일체의 모든 상을 떠나면 곧 이름이 모든

부처님이기 때문입니다. 부처님께서 수보리에게 말씀하셨습니다.

『그렇다, 그렇다.

是 若復有人 得聞是經 不驚 不怖 不畏 當知 是人 甚爲希有 何以故 須菩提 如來說第一波羅蜜 即非第

다。만일 어떤 사람이 이 경을 듣고 놀라지도 않고 무서워하지도 않고 두려워하지도 않는다면 이 사람은 매우 희유한 줄 알아야 한다。왜냐하면 수보리여! 여래는 최고의 바라밀을

一波羅蜜 是名第一波羅蜜 須菩提 忍辱波羅蜜 如來說 非忍辱波羅蜜 是名忍辱波羅蜜 何以故 須菩

최고의 바라밀이 아니라고 설하였으므로 최고의 바라밀이라 말하기 때문이다. 수보리여! 인욕 바라밀을 여래께서 말씀했으나

인욕바라밀이 아님에도 이를 인욕바라밀이라 부른 것이다. 왜냐하면 수보리여!

提 如我昔爲歌利王 割截身體 我於爾時 無我相 無人相 無衆生相 無壽者相 何以故 我於往昔節節支

내가 옛적에 가리왕에게 온 몸을 마디마디 잘렸을 때、 나는 아상、 인상、 중생상、 수자상이 없었기 때문이다。 왜냐하면 내가 옛 날마디마디

解時 若有我相 人相 衆生相 壽者相 應生嗔恨 須菩提 又念過去於五百世 作忍辱仙人 於爾所世 無我

사지가 잘렸을 때, 아상、 인상、 중생상、 수자상이 있었다면 성내고 원망하는 마음이 생겼을 것이기 때문이다. 수보리여! 여래는 과거 오백 생 동안 인욕수행자였는데 그때 아상이 없었고,

相無人相 無衆生相 無壽者相 是故 須菩提 菩薩應離一切相 發阿耨多羅三藐三菩提心 不應住色生

인상、 중생상、 수자상이 없었다。 그러므로 수보리여! 보살은 모든 관념을 떠나 가장 높고 바른 깨달음의 마음을 내어야 한다。 형색에 집착 없이

心
不應住聲香味觸法生心 應生無所住心 若心有住 即爲非住 是故 佛說菩薩 心不應住色布施 須菩

마음을 내어야 하며 소리、 냄새、 맛、 감촉、 마음의 대상에도 마땅히 집착 없이 마음을 내어야 한다. 그러므로 보살은 형색에 집착 없는 마음으로 보시해야 한다고 여래는 설하였다. 마음에 집착이 있다면 그것

은 올바른 삶이 아니다.

提菩薩爲利益一切衆生應如是布施　如來說一切諸相卽是非相　又說一切衆生　卽非衆生　須菩提　如

提菩薩は一切衆生を利益ならしめんがために應に是くの如く布施すべし。如來は一切の諸相は卽ち是れ非相なりと説き、又一切衆生は卽ち非衆生なりと説く。須菩提よ、如來は

보살은 모든 중생을 이롭게 하기 위해 이와 같이 보시해야 한다. 여래는 모든 중생이란 관념은 중생이 아니라고 설하고, 또 모든 중생도 중생이 아니라고 설한다. 수보리여!

니라고 설하고, 또 모든 중생도 중생이 아니라고 설한다. 수보리여!

수보리여! 보살은 모든 중생을 이롭게 하기 위해 이와 같이 보시해야 한다. 여래는 모든 중생이란 관념은 중생이 아

來 是眞語者 實語者 如語者 不誑語者 不異語者 須菩提 如來所得法 此法無實 無虛 須菩提 若菩薩心

여래는 바른 말을 하는 이고, 참된 말을 하는 이며, 이치에 맞는 말을 하는 이고, 속임 없이 말하는 이며, 사실대로 말하는 이다. 수보리여! 여래가 얻은 법에는 진실도 없고 거짓도 없다. 수보리여! 보살이

住於法 而行布施 如人入闇 卽無所見 若菩薩 心不住法 而行布施 如人有目 日光明照 見種種色 須菩

대상에 집착하는 마음으로 보시하는 것은 마치 사람이 어둠 속에 들어가면 아무것도 볼 수 없는 것과 같고 보살이 대상에 집

착하지 않는 마음으로 보시하는 것은 마치 눈 있는 사람에게 햇빛이 밝게 비치면 갖가지 모양을 볼 수 있는 것과 같다。

65

就　無量無邊功德

〈持經功德分〉須菩提　若有善男子善女人　初日分以恒河沙等身布施　中日分　復以恒河沙等身布

될것임을다알고다본다.

〈지경공덕분〉『수보리여! 선남자선여인이아침나절에항하의모래수만큼몸을보시하고점심나절에항하의모래수만큼몸

을보시하며

施後日分亦以恒河沙等身布施 如是無量百千萬億劫 以身布施 若復有人 聞此經典 信心不逆 其福

저녁나절에 항하의 모래 수만큼 몸을 보시하여, 이와 같이 한량없는 시간동안 몸을 보시한다고 하자. 또 어떤 사람이 이 경의

말씀을 듣고 비방하지 않고 믿는다고 하자. 그러면 이 복은

勝彼 何況書寫受持讀誦 爲人解說 須菩提 以要言之 是經有 不可思議 不可稱量 無邊功德 如來 爲發

저 복보다 더 뛰어나다. 하물며 이 경전을 베껴 쓰고 받고 지니고 읽고 외우고 다른 이를 위해 설명해 줌이랴! 수보리여! 간단하게 말하면 이 경에는 생각할 수도 없고 헤아릴 수도 없는 한없는 공덕이 있다. 여래는

大乘者說 爲發最上乘者說 若有人 能受持讀誦 廣爲人說 如來 悉知是人 悉見是人 皆得成就 不可量

대승에 나아가는 이를 위해 설하며 최상승에 나아가는 이를 위해 설한다. 어떤 사람이 이 경을 받고 지니고 읽고 외워 널리 다른 사람을 위해 설해 준다면 여래는 이 사람들이 헤아릴 수 없고

大乘者說爲發最上

乘者說若有人能受

持讀誦廣爲人說如

來悉知是是見是

爲得成就不可量

不可稱無有邊 不可思議功德 如是人等 卽爲荷擔 如來阿耨多羅三藐三菩提 何以故 須菩提 若樂小

말할 수 없으며 한없고 생각할 수 없는 공덕을 성취할 것임을 다 알고 다 본다. 이와 같은 사람들은 여래의 가장 높고 바른 깨달음을 감당하게 될 것이다. 왜냐하면 수보리여!

法着我見人見眾生見壽者見卽於此經不能聽受讀誦爲人解說須菩提在在處處若有此經一切

法者 着我見 人見 衆生見 壽者見 卽於此經 不能聽受讀誦 爲人解說 須菩提 在在處處 若有此經 一切

소승법을 좋아하는 자가 자아가 있다는 견해, 개아가 있다는 견해, 중생이 있다는 견해, 영혼이 있다는 견해에 집착한다면 이 경을 듣고 받고 읽고 외우며 다른 사람을 위해 설명해 주지 못하기 때문이다. 수보리여! 이 경전이 있는 곳은 어디든지 모든

世間 天人阿修羅 所應供養 當知 此處 卽爲是塔 皆應恭敬 作禮圍繞 以諸華香 而散其處

〈能淨業障分〉復次 須菩提

세상의 천신·인간·아수라들에게 공양을 받을 것이다. 이곳은 바로 탑이 되리니 모두가 공경하고 예배하고 돌면서 그곳에 여러 가지 꽃과 향을 뿌릴 것임을 알아야 한다.

〈능정업장분〉

『또한 수보리여!

善男子 善女人 受持讀誦此經 若爲人輕賤 是人 先世罪業 應墮惡道 以今世人輕賤 故 先世罪業 卽爲

이 경을 받고 지니고 읽고 외우는 선남자 선여인이 남에게 천대와 멸시를 당한다면 이 사람이 전생에 지은 죄업으로는 악도에 떨어져야 마땅하겠지만, 금생에 다른 사람의 천대와 멸시를 받았기 때문에 전생의 죄업이

消滅 當得阿耨多羅三藐三菩提 須菩提 我念過去無量阿僧祇劫 於燃燈佛前 得値八百四千萬億那

소멸되고 반드시 가장 높고 바른 깨달음을 얻게 될 것이다. 수보리여! 나는 연등부처님을 만나기 전 과거 한량없는 아승기겁 동안 팔백 사천 만억

由他 諸佛 悉皆供養承事 無空過者 若復有人 於後末世 能受持讀誦此經 所得功德 於我所供養諸佛 功德 百分不及一 千萬億分乃至 筭數譬喩所不能及

由他의 여러 부처님을 만나 모두 공양하고 받들어 섬기며 그냥 지나친 적이 없었음을 기억한다. 만일 어떤 사람이 정법이 쇠퇴할 때 이 경을 잘 받고 지니고 읽고 외워서 얻은 공덕에 비하면, 내가 여러 부처님께 공양한

德於我所供養諸佛

持讀誦此經所得功

於後末世能受

諸佛悉皆供養承

76

功德百分不及萬億分乃至算數譬喻所不能及須菩提若善男子善女人於後末世有受持讀誦

功德 百分 不及一 千萬億分乃 至算數譬喻 所不能及 須菩提 若善男子 善女人 於後末世 有受持讀誦

공덕은 백에 하나에도 미치지 못하고 천 만 억에 하나에도 미치지 못하며 더 나아가서 어떤 셈이나 비유로도 미치지 못한다. 수보리여! 선남자 선여인이 정법이 쇠퇴할 때 이 경을 받고 지니고 읽고 외워서

此經 所得功德 我若 具說者 或有人聞 心卽狂亂狐疑不信 須菩提 當知 是經義 不可思議 果報 亦不可

언는 공덕을 내가 자세히 말한다면, 아마도 이 말을 듣는 이는 마음이 어지러워서 의심하고 믿지 않을 것이다. 수보리여! 이

경은 뜻이 불가사의하며 그 과보도 불가사의한 함을 알아야 한다.」

《究竟無我分》 爾時 須菩提白佛言 世尊 善男子 善女人 發阿耨多羅三藐三菩提心 云何應住 云何降伏其心 佛

〈구경무아분〉 그때 수보리가 부처님께 여쭈었습니다. 『세존이시여! 가장 높고 바른 깨달음을 얻고자 하는 선남자 선여인은 어떻게 살아야 하며 어떻게 그 마음을 다스려야 합니까?』 부처님께서

告須菩提 若善男子 善女人 發阿耨多羅三藐三菩提心者 當生如是心 我應滅度一切衆生 滅度一切

수보리에게 말씀하셨습니다. 『가장 높고 바른 깨달음을 얻고자 하는 선남자 선여인은 이러한 마음을 일으켜야 한다. 「나는

일체 중생을 열반에 들게 하리라. 일체

衆生已 而無有一衆生實滅度者 何以故 須菩提 若菩薩 有我相 人相 衆生相 壽者相 即非菩薩 所以者

중생을 열반에 들게 하였지만 실제로는 아무도 열반을 얻은 중생이 없다.」 왜냐하면 수보리여! 보살에게 아상、인상、중생상、수자상이 있다면 보살이 아니기 때문이다。 그것은

상、

何 須菩提 實無有法 發阿耨多羅三藐三菩提心者 須菩提 於意云何 如來 於燃燈佛 所有法得阿耨多

수보리여! 가장 높고 바른 깨달음에 나아가는 자라 할 법이 실제로 없는 까닭이다. 수보리여! 그대 생각은 어떠한가? 여래가 연등부처님 처소에서 얻은 가장 높고 바른 깨달음이라 할

何須菩提實無有法發

阿耨多羅三藐三

菩提心者須菩提於

意云何如來於燃燈

佛所有法得阿耨多

羅三藐三菩提 不 不也 世尊 如我解佛所說義 佛於 燃燈佛所 無有法得阿耨多羅三藐三菩提 佛言 如

법이 있었는가?』

『아닙니다, 세존이시여! 제가 부처님께서 말씀하신 뜻을 이해하기로는 부처님께서 연등부처님 처소에서 얻으신 가장 높고 바른 깨달음이라 할 법이 없습니다.』 부처님께서 말씀하셨습니다.

是如是 須菩提 實無有法如來得阿耨多羅三藐三菩提 須菩提 若有法如來得阿耨多羅三藐三菩提
그렇다、그렇다。수보리여！ 여래가 가장 높고 바른 깨달음을 얻은 법이 실제로 없다。수보리여！ 여래가 가장 높고 바른 깨달음을 얻은 법이 있었다면

者 然燈佛 卽不與我授記 汝於來世 當得作佛 號釋迦牟尼 以實無有法得阿耨多羅三藐三菩提 是故

연등부처님께서 내게 「그대는 내세에 석가모니라는 이름의 부처가 될 것이다.」 라고 수기하지 않았을 것이다. 가장 높고 바른 깨달음을 얻은 법이 실제로 없었으므로

然燈佛 與我授記 作是言 汝於來世 當得作佛 號釋迦牟尼 何以故 如來者 卽諸法如義 若有人言 如來

연등부처님께서 내게 「그대는 내세에는 반드시 석가모니라는 이름의 부처가 되 것이다.」 라고 수기하셨던 것이다. 왜냐하면 여래는 모든 존재의 진실한 모습을 의미하기 때문이다. 어떤 사람이 여래가

得阿耨多羅三藐三菩提 須菩提 實無有法佛得阿耨多羅三藐三菩提 須菩提 如來所得阿耨多羅三

가장 높고 바른 깨달음을 얻었다고 말한다면, 수보리여! 여래가 가장 높고 바른 깨달음을 얻은

여래가 얻은 가장 높고 바른 깨달음에는

藐三菩提 於是中 無實 無虛 是故 如來說一切法 皆是佛法 須菩提 所言一切法者 卽非一切法 是故 名

菩提 於是中 無實

實無虛 是故 如來說

一切法 皆是佛法 須

菩提 所言一切法

卽非一切法 是故 名

진실도 없고 거짓도 없다. 그러므로 여래는 「일체법이 모두 불법이다.」 라고 설한다. 수보리여! 일체법이라 말한 것은 일체

법이 아닌 까닭에

88

一切法 須菩提 譬如人身長大 須菩提言 世尊 如來說人身長大 卽爲非大身 是名大身 須菩提 菩薩 亦

일체법이라 말한다. 수보리여! 예컨대 사람의 몸이 매우 큰 것과 같다.』 수보리가 말하였습니다. 『세존이시여! 여래께서 사람의 몸이 매우 크다는 것은 큰 몸이 아니라고 설하셨으므로 큰 몸이라 말씀하셨습니다.』 『수보리여! 보살도 역시

如是 若作是言 我當滅度 無量衆生 卽不名菩薩 何以故 須菩提 實無有法 名爲菩薩 是故 佛說 一切法

그러하다. 「나는 반드시 한량없는 중생을 제도하리라.」 말한다면 보살이라 할 수 없다. 왜냐하면 수보리여! 보살이라 할 만

한 법이 실제로 없기 때문이다. 그러므로 여래는 모든 법에

無我 無人 無衆生 無壽者 須菩提 若菩薩 作是言 我當莊嚴佛土 是不名菩薩 何以故 如來說莊嚴佛土

자아도 없고、개아도 없고、중생도 없고、영혼도 없다고 설한 것이다。 수보리여! 보살이 「나는 반드시 불국토를 장엄하리라。」 말한다면 이는 보살이라 할 수 없다。 왜냐하면 여래는 불국토를

者 卽非莊嚴 是名莊嚴 須菩提 若菩薩 通達無我法者 如來說 名眞是菩薩

〈一切同觀分〉
須菩提 於意云何 如來有肉

장엄한다는 것은 장엄하는 것이 아니라고 설하였으므로 장엄한다고 말하기 때문이다. 수보리여! 보살이 무아의 법에 통달한 다면 여래는 이런 이를 진정한 보살이라 부른다.

〈일체동관분〉

『수보리여! 그대 생각은 어떠한가? 여래에게 육안이 있는가?』

明不如是世尊如來

有肉眼須菩提於意

云何如來有天眼

不是世尊如來有天

眼須菩提於意云何

眼 不 如是 世尊 如來有肉眼 須菩提 於意云何 如來有天眼 不 如是 世尊 如來有天眼 須菩提 於意云何

『그렇습니다、세존이시여! 여래에게는 육안이 있습니다.』 『수보리여! 그대 생각은 어떠한가? 여래에게는 천안이 있는가?』 『그렇습니다、세존이시여! 여래에게는 천안이 있습니다.』 『수보리여! 그대 생각은 어떠한가?』

如來有慧眼 不如是 世尊 如來有慧眼 須菩提 於意云何 如來有法眼 不如是 世尊 如來有法眼 須菩提

여래에게 혜안이 있는
가? 여래에게 법안이 있는가?』

『그렇습니다, 세존이시여! 여래에게는 혜안이 있습니다.』

『수보리여! 그대 생각은 어떠한

『그렇습니다, 세존이시여! 여래에게는 법안이 있습니다.』

『수보리여!

於意云何 如來有佛眼 不 如是世尊 如來有佛眼 須菩提 於意云何 如恒河中所有沙佛說是沙 不 如是

「그대 생각은 어떠한가? 여래에게 불안이 있는가?」 『그렇습니다, 세존이시여! 여래에게는 불안이 있습니다.』

「수보리여! 그대 생각은 어떠한가? 여래에게 항하의 모래에 대해서 설하였는가?』 『그렇습니다.

世尊 如來說是沙 須菩提 於意云何 如一恒河中所有沙 有如是沙等恒河 是諸恒河所有沙數佛世界

세존이시여! 여래는 이 모래에 대해 설하셨습니다.

『수보리여! 그대 생각은 어떠한가? 한 항하의 모래와 같이 이런 모래만큼의 항하가 있고 이 여러 항하의 모래 수만큼 부처님 세계가

如是寧爲多 不甚多世尊 佛告 須菩提 爾所國土中所有衆生 若干種心 如來悉知 何以故 如來說諸心

그만큼 있다면 진정 많다고 하겠는가?」 「매우 많습니다、 세존이시여!」 부처님께서 수보리에게 말씀하셨습니다。 「그 국

토에 있는 중생의 여러 가지 마음을 여래는 다 안다。 왜냐하면 여래는 여러 가지 마음이

皆爲非心 是名爲心 所以者何 須菩提 過去心不可得 現在心不可得 未來心不可得

〈法界通化分〉須菩提 於意云何

모두 다 마음이 아니라 설하였으므로 마음이라 말하기 때문이다. 그것은 수보리여! 과거의 마음도 얻을 수 없고 현재의 마음도 얻을 수 없고 미래의 마음도 얻을 수 없는 까닭이다.』

〈법계통화분〉 『수보리여! 그대 생각은 어떠한가?

若有人 滿三千大千世界七寶 以用布施 是人 以是因緣 得福多 不 如是 世尊 此人 以是因緣 得福甚多

어떤 사람이 삼천대천세계에 칠보를 가득 채워 보시한다면 이 사람이 이러한 인연으로 만은 복덕을 얻겠는가?」「그렇습니다, 세존이시여! 그 사람이 이러한 인연으로 매우 많은 복덕을 얻을 것입니다.」

須菩提 若福德有實 如來不說 得福德多 以福德無故 如來說 得福德多

〈離色離相分〉須菩提 於意云何 佛 可以具足

『수보리여! 복덕이 실로 있는 것이라면 여래는 많은 복덕을 얻는다고 말한 것이다.』

〈이색이상분〉『수보리여! 그대 생각은 어떠한가? 신체적 특징을 원만하게 갖추었다고

복덕이 없기 때문에 여래는 「많은 복덕을 얻는다」고 말하지 않았을 것이다. 복덕이

須菩提若福德有實

如來不說得福德多

以福德多故如來

說得福德多須菩提

於意云何佛可以具

色身見 不 不也 世尊 如來 不應以具足色身見 何以故 如來說 具足色身 卽非具足色身 是名具足色身

여래라고 볼수 있겠는가?』

『아닙니다、세존이시여! 신체적 특징을 원만하게 갖추었다고 여래라고 볼 수는 없습니다. 왜냐하면 여래께서는 원만한 신체를 갖춘다는 것은 원만한 신체를 갖춘 것이 아니라고 설하셨으므로 원만한 신체를 갖춘 것이라고 말씀하셨기 때문입니다.』

101

須菩提於意云何如 來可以具足諸相見 不 不也 世尊 如來 不應以具足諸相 具

須菩提 於意云何 如來可以具足諸相見 不 不也 世尊 如來 不應以具足諸相見 何以故 如來 說諸相 具

『수보리여! 그대 생각은 어떠한가? 신체적 특징을 갖추었다고 여래라고 볼 수 있겠는가?』 『아닙니다、세존이시여! 신체적 특징을 갖추었다고 여래라고 볼 수는 없습니다. 왜냐하면 여래께서는 신체적 특징을 갖춘다는 것이 적 특징을 갖추었다고 여래라고 볼 수는 없습니다.

足 卽非具足 是名諸相具足

〈非說所說分〉須菩提 汝 勿謂 如來作是念 我當 有所說法 莫作是念 何以故 若人言 如來

신체적 특징을 갖춘 것이 아니라고 설하셨으므로 신체적 특징을 갖춘 것이라고 말씀하였기 때문입니다.

〈비설소설분〉『수보리여! 그대는 여래가 「나는 설한 법이 있다.」는 생각을 한다고 말하지 말라.』이런 생각을 하지 말라.

왜냐하면 「여래께서

君所說法即爲謗佛

不能解我所說故須

菩提說法者無法可說爾時慧

說是名說法爾時慧

命須菩提白佛言世

有所說法 即爲謗佛 不能解我所說故 須菩提 說法者 無法可說 是名說法 爾時 慧命須菩提白佛言 世

설하신 법이 있다。」고 말한다면、이 사람은 여래를 비방하는 것이니、내가 설한 것을 이해하지 못했기 때문이다。수보리여!

설법이라는 것은 설할 만한 법이 없는 것이므로 설법이라고 말한다。」그때 수보리 장로가 부처님께 여쭈었습니다。

104

尊 頗有衆生 於未來世 聞說是法 生信心不 佛言 須菩提 彼非衆生 非不衆生 何以故 須菩提 衆生衆生

『세존이시여! 미래에 이 법 설하심을 듣고 신심을 낼 중생이 조금이라도 있겠습니까?』 부처님께서 말씀하셨습니다. 『수보

리여! 저들은 중생이 아니요 중생이 아닌 것도 아니다. 왜냐하면 수보리여! 중생 중생이라 하는 것은

者如來說 非衆生 是名衆生

〈無法可得分〉 須菩提白佛言 世尊 佛得阿耨多羅三藐三菩提 爲無所得耶 佛言 如是如

여래가 중생이 아니라고 설하였으므로 중생이라 말하기 때문이다.

〈무법가득분〉 수보리가 부처님께 여쭈었습니다. 『세존이시여! 부처님께서 가장 높고 바른 깨달음을 얻은 것은 법이 없는 것입니까?』 부처님께서 말씀하셨습니다. 『그렇다、그렇다。

是 須菩提 我於阿耨多羅三藐三菩提 乃至 無有少法可得 是名 阿耨多羅三藐三菩提

〈淨心行善分〉復次 須菩提 是

수보리여! 내가 가장 높고 바른 깨달음에서 조그마한 법조차도 얻을 만한 것이 없었으므로 가장 높고 바른 깨달음이라 말한다.』

〈정심행선분〉『또한 수보리여!

이 법은 평등하여 높고 낮은 것이 없으니, 이것을 가장 높고 바른 깨달음이라 말한다. 자아도 없고, 개아도 없고, 중생도 없고, 영혼도 없이 온갖 선법을 닦음으로써 가장 높고 바른 깨달음을

三藐三菩提 須菩提 所言善法者 如來說 卽非善法 是名善法

〈福智無比分〉須菩提 若三千大千世界中所有諸 須彌

얻게 된다. 수보리여! 선법이라는 것은 선법이 아니라고 여래는 설하였으므로 선법이라 말한다.

〈복지무비분〉 『수보리여! 삼천대천세계에 있는 산들의 왕 수미산만큼의

山王 如是等七寶聚 有人 持用布施 若人 以此般若波羅蜜經 乃至 四句偈等 受持讀誦 爲他人說 於前

칠보 무더기를 가지고 보시하는 사람이 있다고 하자. 또 이 반야바라밀경의 사구게만이라도 받고 지니고 읽고 외워 다른 사람을 위해 설해 주는 사람이 있다고 하자. 그러면 앞의

山王 如是等七寶聚

乃人持用布施等

乙斯般若波羅蜜經

乃至四句偈等爲他

讀誦爲他人說於前

福德 百分 不及一 百千萬億分 乃至 算數譬喩 所不能及
〈化無所化分〉 須菩提 於意云何 汝等 勿謂 如來作是念 我當

복덕은 뒤의 복덕에 비해 백에 하나에도 미치지 못하고 천에 하나 만에 하나 억에 하나에도 미치지 못하며 더 나아가서 어떤 셈이나 비유로도 미치지 못한다.

〈화무소화분〉 『수보리여! 그대 생각은 어떠한가? 그대들은 여래가 「나는 중생을 제도하리라.」는 생각을 한다고 말하지 말라.

111

須菩提 如來說有我者 卽非有我 而凡夫之人 以爲有我 須菩提 凡夫者如來說 卽非凡夫 是名凡夫

〈法身非相分〉 須

수보리여! 자아가 있다는 집착은 자아가 아니라고 여래는 설하였다. 그렇지만 범부들이 자아가 있다고 집착한다. 수보리여! 범부라는 것도 여래는 범부가 아니라고 설하였다.

〈법신비상분〉 『수보리여!

菩提 於意云何 可以三十二相 觀如來 不須菩提言 如是如是 以三十二相 觀如來 佛言 須菩提 若以三

그대 생각은 어떠한가? 서른두 가지 신체적 특징으로 여래라고 볼수 있는가?」 수보리가 대답하였습니다. 「서른두 가지 신체적 특징으로도 여래라고 볼 수 있습니다.」 부처님께서 말씀하셨습니다. 『수보리여! 그렇습니다, 그렇습니다. 만약

十二相 觀如來者 轉輪聖王 卽是如來 須菩提白佛言 世尊 如我解佛所說義 不應以三十二相 觀如來

서른두 가지 신체적 특징으로도 여래라고 볼 수 있다면 전륜성왕도 여래겠구나!』 수보리가 부처님께 말씀드렸습니다. 『세존이시여! 제가 부처님께서 말씀하신 뜻을 이해하기로는, 서른두 가지 신체적 특징을 가지고는 여래를 볼 수 없습니다.』

爾時 世尊 而說偈言 若以色見我 以音聲求我 是人行邪道 不能見如來

〈無斷無滅分〉

須菩提 汝若作是念 如來不以

그때 세존께서 게송으로 말씀하셨습니다.

『형색으로 나를 보거나 음성으로 나를 찾으면 삿된 길 걸을 뿐 여래 볼 수 없으리.』

〈무단무멸분〉

『수보리여! 그대가 「여래는

116

具足相 故得阿耨多羅三藐三菩提 須菩提 莫作是念 如來 不以具足相 故得阿耨多羅三藐三菩提 須

신체적 특징을 원만하게 갖추지 않았기 때문에 가장 높고 바른 깨달음을 얻은 것이다.」라고 생각한다면、수보리여!「여래

는 신체적 특징을 원만하게 갖추지 않았기 때문에 가장 높고 바른 깨달음을 얻은 것이다.」라고 생각하지 말라。

菩提汝若作是念發阿耨多羅三藐三菩提心者說諸法斷滅莫作是念何以故發阿耨多羅三藐三菩

提心者 於法不說斷滅相

〈不受不貪分〉須菩提 若菩薩 以滿恒河沙等世界七寶 持用布施 若復有人 知一切法無我

법에 대하여 단절되고 소멸된다는 관념을 말하지 않기 때문이다.

〈불수불탐분〉『수보리여! 보살이 항하의 모래 수만큼 세계에 칠보를 가득 채워 보시한다고 하자. 또 어떤 사람이 모든 법이

무아임을 알아

得成於忍 此菩薩 勝前菩薩所得功德 何以故 須菩提 以諸菩薩 不受福德故 須菩提白佛言 世尊 云何

인욕을 성취한다고 하자. 그러면 이 보살의 공덕은 앞의 보살이 얻은 공덕보다 더 뛰어나다. 수보리여! 모든 보살들은 복덕을 누리지 않기 때문이다.』 수보리가 부처님께 여쭈었습니다. 『세존이시여! 어찌

得成於忍此菩薩勝

前菩薩所得功德何

以故須菩提以諸

薩不受福德故須菩

提白佛言世尊云何

120

菩薩 不受福德 須菩提 菩薩 所作福德 不應貪着 是故說 不受福德

〈威儀寂靜分〉 須菩提 若有人言 如來 若來 若去 若

보살이 복덕을 누리지 않습니까?』 『수보리여! 보살은 지은 복덕에 탐욕을 내거나 집착하지 않아야 하기 때문에 복덕을 누리지 않는다고 설한 것이다.』

〈위의적정분〉 『수보리여! 어떤 사람이 「여래는 오기도 하고 가기도 하며

121

坐 若 臥 是 人 不 解 我 所 說 義 何 以 故 如 來 者 無 所 從 來 亦 無 所 去 故 名 如 來

〈一 合 理 相 分〉 須 菩 提 若 善 男 子 善 女 人 以

앉기도 하고 눕기도 한다.」고 말한다면、그 사람은 내가 설한 뜻을 이해하지 못한 것이다. 왜냐하면 여래란 오는 것도 없고 가는 것도 없으므로 여래라고 말하기 때문이다.

〈일합이상분〉『수보리여! 선남자 선여인이

三千大千世界 碎爲微塵 於意云何 是微塵衆 寧爲多 不 須菩提言 甚多 世尊 何以故 若是微塵衆 實有

삼천대천세계를 부수어 가는 티끌을 만든다면, 그대 생각은 어떠한가? 이 티끌들이 진정 많겠는가?」

「매우 많습니다, 세존이시여! 왜냐하면 티끌들이 실제로 있는 것이라면

佛卽不說 是微塵衆 所以者何 佛說微塵衆 卽非微塵衆 是名微塵衆 世尊 如來所說三千大千世界

여래께서는 티끌들이라고 말씀하지 않으셨을 것이기 때문입니다. 그것은 여래께서 티끌들은 티끌들이 아니라고 설하셨으므로 티끌들이라고 말씀하신 까닭입니다. 세존이시여! 여래께서 말씀하신 삼천대천세계는

124

卽非世界 是名世界 何以故 若世界 實有者 卽是一合相 如來說 一合相 卽非一合相 是名一合相 須菩

세계가 아니므로 세계라 말씀하십니다. 왜냐하면 세계가 실제로 있는 것이라면 한 덩어리로 뭉쳐진 것이겠지만, 여래께서 한 덩어리로 뭉쳐진 것은 한 덩어리로 뭉쳐진 것이 아니라고 설하셨으므로 한 덩어리로 뭉쳐진 것이라 말씀하셨기 때문입니다.
『수보리여!

한 덩어리로 뭉쳐진 것은 말할 수가 없는 것인데 범부들이 그것을 탐내고 집착할 따름이다.

〈지견불생분〉 『수보리여! 어떤 사람이 여래가 「자아가 있다는 견해, 개아가 있다는 견해, 중생이 있다는 견해, 영혼이 있다는 견해를 설했다.」 고 말한다면, 수보리여!

견해가
을 알지 못한 것입니다. 왜냐하면 세존께서는 자아가 있다는 견해, 개아가 있다는 견해, 중생이 있다는 견해, 영혼이 있다는
그대 생각은 어떠한가?』 이 사람이 내가 설한 뜻을 알았다 하겠는가?』 『아닙니다, 세존이시여! 그 사람은 여래께서 설한 뜻

於意云何 是人解我所說義 不不也 世尊 是人 不解如來所說義 何以故 世尊說 我見人見 衆生見 壽者

於意云何是人解我

所說義不不也世尊

是人不解如來所說

義何以故世尊說我

見人見衆生見壽者

見 卽 非 我見 人見 衆生見 壽者見 是名 我見 人見 衆生見 壽者見 須菩提 發阿耨多羅三藐三菩提心者

자아가 있다는 견해, 개아가 있다는 견해, 중생이 있다는 견해, 영혼이 있다는 견해, 개아가 있다는 견해, 중생이 있다는 견해, 영혼이 있다는 견해라고 말씀하셨기 때문입니다.』 『수보리여! 가장 높고 바른 깨달음을 얻고자 하는 이는

於一切法 應如是知 如是見 如是信解 不生法相 須菩提 所言法相者 如來說 卽非法相 是名法相

〈應化非眞分〉 須菩

於一切法에 대하여 이와 같이 알고, 이와 같이 보며, 이와 같이 믿고 이해하여 법이라는 관념을 내지 않아야 한다. 수보리여! 법
이라는 관념은 법이라는 관념이 아니라고 여래는 설하였으므로 법이라는 관념이라 말한다.

〈응화비진분〉 『수보리여!

129

提 若有人以滿無量阿僧祇世界七寶 持用布施 若有善男子 善女人 發菩薩心者 持於此經 乃至 四句

어떤 사람이 한량없는 아승기 세계에 칠보를 가득 채워 보시한다고 하자. 또 보살의 마음을 낸 어떤 선남자 선여인이 이 경을 지니되 사구게만이라도

偈等 受持讀誦 爲人演說 其福勝彼 云何爲人演說 不取於相 如如 不動 何以故 一切有爲法 如夢幻泡

받고 지니고 읽고 외워 다른 사람을 위해 연설해 준다고 하자. 그러면 이 복이 저 복보다 더 뛰어나다. 어떻게 남을 위해 설명해 줄 것인가? 설명해 준다는 관념에 집착하지 말고 흔들림 없이 설명해야 한다. 왜냐하면 일체 모든 유위법은 꿈·허깨비·물거품·

影如露亦如電 應作如是觀 佛說是經已 長老 須菩提 及諸比丘 比丘夷 優婆塞 優婆夷 一切世間 天人

그림자·이슬·번개 같으니 이렇게 관찰할지라.」 부처님께서 이 경을 다 설하시고 나니、수보리 장로와 비구·비구니·우바새·우바이와 모든 세상의 천신·인간·

阿修羅聞佛所說

大歡喜信受奉行

金剛般若波羅蜜經

佛紀二五六十年陽七月既望

松庵尹信ㄷ

阿修羅 聞佛所說 皆大歡喜 信受奉行

아수라들이 부처님의 말씀을 듣고 매우 기뻐하며 믿고 받들어 행하였습니다.

金剛般若波羅蜜經

如是我聞。一時，佛在舍衛國祇樹給孤獨園，與大比丘眾千二百五十人俱。爾時，世尊食時，著衣持缽，入舍衛大城乞食。於其城中，次第乞已，還至本處。飯食訖，收衣缽，洗足已，敷座而坐。

時，長老須菩提在大眾中，即從座起，偏袒右肩，右膝著地，合掌恭敬而白佛言：「希有！世尊！如來善護念諸菩薩，善付囑諸菩薩。世尊！善男子、善女人，發阿耨多羅三藐三菩提心，應云何住，云何降伏其心？」佛言：「善哉，善哉。須菩提！如汝所說，如來善護念諸菩薩，善付囑諸菩薩。汝今諦聽，當為汝說。善男子、善女人，發阿耨多羅三藐三菩提心，應如是住，如是降伏其心。」「唯然。世尊！願樂欲聞。」

佛告須菩提：「諸菩薩摩訶薩應如是降伏其心！所有一切眾生之類，若卵生、若胎生、若濕生、若化生；若有色、若無色；若有想、若無想、若非有想非無想，我皆令入無餘涅槃而滅度之。如是滅度無量無數無邊眾生，實無眾生得滅度者。何以故？須菩提！若菩薩有我相、人相、眾生相、壽者相，即非菩薩。」

「復次，須菩提！菩薩於法，應無所住行於布施，所謂不住色布施，不住聲香味觸法布施。須菩提！菩薩應如是布施，不住於相。何以故？若菩薩不住相布施，其福德不可思量。須菩提！於意云何？東方虛空可思量不？」「不也，世尊！」「須菩提！南西北方四維上下虛空可思量不？」「不也，世尊！」「須菩提！菩薩無住相布施，福德亦復如是不可思量。須菩提！菩薩但應如所教住。」

「須菩提！於意云何？可以身相見如來不？」「不也，世尊！不可以身相得見如來。何以故？如來所說身相，即非身相。」佛告須菩提：「凡所有相，皆是虛妄。若見諸相非相，即見如來。」

須菩提白佛言：「世尊！頗有眾生，得聞如是言說章句，生實信不？」佛告須菩提：「莫作是說。如來滅後，後五百歲，有持戒修福者，於此章句能生信心，以此為實，當知是人不於一佛二佛三四五佛而種善根，已於無量千萬佛所種諸善根，聞是章句，乃至一念生淨信者，須菩提！如來悉知悉見，是諸眾生得如是無量福德。何以故？是諸眾生無復我相、人相、眾生相、壽者相；無法相，亦無非法相。何以故？是諸眾生若心取相，則為著我人眾生壽者。若取法相，即著我人眾生壽者。何以故？若取非法相，即著我人眾生壽者。是故不應取法，不應取非法。以是義故，如來常說：汝等比丘，知我說法，如筏喻者；法尚應捨，何況非法。」

「須菩提！於意云何？如來得阿耨多羅三藐三菩提耶？如來有所說法耶？」須菩提言：「如我解佛所說義，無有定法名阿耨多羅三藐三菩提，亦無有定法，如來可說。何以故？如來所說法，皆不可取、不可說、非法、非非法。所以者何？一切賢聖，皆以無為法而有差別。」

「須菩提！於意云何？若人滿三千大千世界七寶以用布施，是人所得福德，寧為多不？」須菩提言：「甚多，世尊！何以故？是福德即非福德性，是故如來說福德多。」「若復有人，於此經中受持，乃至四句偈等，為他人說，其福勝彼。何以故？須菩提！一切諸佛，及諸佛阿耨多羅三藐三菩提法，皆從此經出。須菩提！所謂佛法者，即非佛法。」

「須菩提！於意云何？須陀洹能作是念：我得須陀洹果不？」須菩提言：「不也，世尊！何以故？須陀洹名為入流，而無所入，不入色聲香味觸法，是名須陀洹。」「須菩提！於意云何？斯陀含能作是念：我得斯陀含果不？」須菩提言：「不也，世尊！何以故？斯陀含名一往來，而實無往來，是名斯陀含。」「須菩提！於意云何？阿那含能作是念：我得阿那含果不？」須菩提言：「不也，世尊！何以故？阿那含名為不來，而實無不來，是故名阿那含。」「須菩提！於意云何？阿羅漢能作是念：我得阿羅漢道不？」須菩提言：「不也，世尊！何以故？實無有法名阿羅漢。世尊！若阿羅漢作是念：我得阿羅漢道，即為著我人眾生壽者。世尊！佛說我得無諍三昧，人中最為第一，是第一離欲阿羅漢。世尊！我不作是念：我是離欲阿羅漢。」

須菩提！於意云何？如來有所說法不？須菩提白佛言：世尊！如來無所說。須菩提！於意云何？三千大千世界所有微塵是為多不？須菩提言：甚多，世尊！須菩提！諸微塵，如來說非微塵，是名微塵。如來說世界，非世界，是名世界。須菩提！於意云何？可以三十二相見如來不？不也，世尊！不可以三十二相得見如來。何以故？如來說三十二相，即是非相，是名三十二相。須菩提！若有善男子、善女人，以恆河沙等身命布施；若復有人，於此經中，乃至受持四句偈等，為他人說，其福甚多。

爾時，須菩提聞說是經，深解義趣，涕淚悲泣，而白佛言：希有，世尊！佛說如是甚深經典，我從昔來所得慧眼，未曾得聞如是之經。世尊！若復有人得聞是經，信心清淨，則生實相，當知是人，成就第一希有功德。世尊！是實相者，則是非相，是故如來說名實相。世尊！我今得聞如是經典，信解受持不足為難，若當來世，後五百歲，其有眾生，得聞是經，信解受持，是人則為第一希有。何以故？此人無我相、人相、眾生相、壽者相。所以者何？我相即是非相，人相、眾生相、壽者相即是非相。何以故？離一切諸相，則名諸佛。

佛告須菩提：如是！如是！若復有人，得聞是經，不驚、不怖、不畏，當知是人甚為希有。何以故？須菩提！如來說第一波羅蜜，非第一波羅蜜，是名第一波羅蜜。須菩提！忍辱波羅蜜，如來說非忍辱波羅蜜，是名忍辱波羅蜜。何以故？須菩提！如我昔為歌利王割截身體，我於爾時，無我相、無人相、無眾生相、無壽者相。何以故？我於往昔節節支解時，若有我相、人相、眾生相、壽者相，應生瞋恨。須菩提！又念過去於五百世作忍辱仙人，於爾所世，無我相、無人相、無眾生相、無壽者相。是故須菩提！菩薩應離一切相，發阿耨多羅三藐三菩提心，不應住色生心，不應住聲香味觸法生心，應生無所住心。若心有住，則為非住。是故佛說菩薩心不應住色布施。須菩提！菩薩為利益一切眾生，應如是布施。如來說一切諸相，即是非相；又說一切眾生，則非眾生。須菩提！如來是真語者、實語者、如語者、不誑語者、不異語者。須菩提！如來所得法，此法無實無虛。

須菩提！若菩薩心住於法而行布施，如人入闇，則無所見；若菩薩心不住法而行布施，如人有目，日光明照，見種種色。須菩提！當來之世，若有善男子、善女人，能於此經受持讀誦，則為如來以佛智慧，悉知是人，悉見是人，皆得成就無量無邊功德。

須菩提！若有善男子、善女人，初日分以恆河沙等身布施，中日分復以恆河沙等身布施，後日分亦以恆河沙等身布施，如是無量百千萬億劫以身布施；若復有人，聞此經典，信心不逆，其福勝彼，何況書寫、受持、讀誦、為人解說。須菩提！以要言之，是經有不可思議、不可稱量、無邊功德。如來為發大乘者說，為發最上乘者說。若有人能受持讀誦，廣為人說，如來悉知是人，悉見是人，皆得成就不可量、不可稱、無有邊、不可思議功德。如是人等，則為荷擔如來阿耨多羅三藐三菩提。何以故？須菩提！若樂小法者，著我見、人見、眾生見、壽者見，則於此經，不能聽受讀誦、為人解說。須菩提！在在處處，若有此經，一切世間天、人、阿修羅，所應供養；當知此處，則為是塔，皆應恭敬，作禮圍繞，以諸華香而散其處。

復次，須菩提！善男子、善女人，受持讀誦此經，若為人輕賤，是人先世罪業，應墮惡道，以今世人輕賤故，先世罪業則為消滅，當得阿耨多羅三藐三菩提。須菩提！我念過去無量阿僧祇劫，於然燈佛前，得值八百四千萬億那由他諸佛，悉皆供養承事，無空過者；若復有人，於後末世，能受持讀誦此經，所得功德，於我所供養諸佛功德，百分不及一，千萬億分，乃至算數譬喻所不能及。須菩提！若善男子、善女人，於後末世，有受持讀誦此經，所得功德，我若具說者，或有人聞，心則狂亂，狐疑不信。須菩提！當知是經義不可思議，果報亦不可思議。

須菩提！汝若作是念：如來不以具足相故得阿耨多羅三藐三菩提。須菩提！莫作是念：如來不以具足相故得阿耨多羅三藐三菩提。須菩提！汝若作是念，發阿耨多羅三藐三菩提心者，說諸法斷滅。莫作是念！何以故？發阿耨多羅三藐三菩提心者，於法不說斷滅相。

須菩提！若菩薩以滿恆河沙等世界七寶持用布施，若復有人知一切法無我，得成於忍，此菩薩勝前菩薩所得功德。何以故？須菩提！以諸菩薩不受福德故。須菩提白佛言：世尊！云何菩薩不受福德？須菩提！菩薩所作福德，不應貪著，是故說不受福德。

須菩提！若有人言：如來若來若去、若坐若臥，是人不解我所說義。何以故？如來者，無所從來，亦無所去，故名如來。

須菩提！若善男子、善女人，以三千大千世界碎為微塵，於意云何？是微塵眾寧為多不？甚多，世尊！何以故？若是微塵眾實有者，佛即不說是微塵眾。所以者何？佛說微塵眾，即非微塵眾，是名微塵眾。世尊！如來所說三千大千世界，即非世界，是名世界。何以故？若世界實有者，即是一合相。如來說一合相，即非一合相，是名一合相。須菩提！一合相者，即是不可說，但凡夫之人貪著其事。

須菩提！若人言：佛說我見、人見、眾生見、壽者見。須菩提！於意云何？是人解我所說義不？不也，世尊！是人不解如來所說義。何以故？世尊說我見、人見、眾生見、壽者見，即非我見、人見、眾生見、壽者見，是名我見、人見、眾生見、壽者見。須菩提！發阿耨多羅三藐三菩提心者，於一切法，應如是知，如是見，如是信解，不生法相。須菩提！所言法相者，如來說即非法相，是名法相。

須菩提！若有人以滿無量阿僧祇世界七寶持用布施，若有善男子、善女人，發菩薩心者，持於此經，乃至四句偈等，受持讀誦，為人演說，其福勝彼。云何為人演說，不取於相，如如不動。何以故？

一切有為法　如夢幻泡影
如露亦如電　應作如是觀

佛說是經已，長老須菩提及諸比丘、比丘尼、優婆塞、優婆夷，一切世間天、人、阿修羅，聞佛所說，皆大歡喜，信受奉行。

佛紀二五五九年歲次十二月十日於庵平信齋川

金剛般若波羅蜜經

尹 信 行(泰伸)

右庵, 宇岩, 企建

1981년부터 현재	우암서예학원장(수원시 장안구 장안로 6 우암서예)
1992년부터 현재	한국예능문예교류회 초대작가
1996년부터 현재	원천중학교 서예지도교사
1996년부터 현재	한국서화교육협회 운영위원
1998년부터 현재	한국서화교육협회 수원지부장
2000년부터 현재	한국서화교육협회 초대작가
2001년부터 현재	한국서화교육협회 경기도지부장
2002년부터 현재	경기도서화대전 운영위원장
2003년부터 현재	한국예능문예교류회 아세아서화협회 수원지회장
2004년부터 현재	수원시학원연합회 서예분과위원장
2005년부터 현재	한국통일비림협회 자문위원
1985년~1995년	우암 서예학원 회원전(10회 개최)
1999년~2009년	사랑의 전화 경기지역 대표 1
1994년~1998년	송원여자중학교 서예지도교사
1995년	삼성전관 서예지도교사
1999년	수원여자중학교 명예지도교사
2010년 8월	고려대학발행 서예전문자격증
2010년 8월	한국서예문화원 이사

저서

1999년	시집출간 "한그루 해송이 되어" 도서출판 예림원
2009년	제2집 아픔은 세월 흐른 뒤 아름다움이었다.
2014년	화성서재집
2009년	역 : 방랑시인 김삿갓
2005년	우암서화집
2005년	저서(서화교재) 채근담 전집, 이화문화출판사
2007년	저서(서화교재) 채근담 후집, 이화문화출판사
2009년	저서(서화교재) 예서 천자문
2009년	저서(서화교재) 해서 장맹룡 천자문
2010년	저서(서화교재) 전서 천자문
2012년	저서(서화교재) 전서 명심보감

개인전 및 회원전

1991년	제1회 개인전 : 장학기금 조성展
2005년	제2회 개인전 : 장애인돕기 기금조성 및 회갑기념展
2007년	제3회 개인전 : 장학기금 조성展
1985년~1994년	연10회 우암연묵회 회원전
2012년	제4회 개인전 : 한국미술관
2014년	명가명문 한국미술관 초청전

초대작가위촉 및 감사장

1985년	한국문화예술연구회 초대작가
1986년	한국서화작가협회 초대작가
1988년	한국서화작가협회 운영위원
1988년	한국서화작가협회 10년사 편찬위원
1989년	사회발전협의회 이사
1990년	수원시 서예대전 발기인 및 사무처장
1992년	한국서화작가협회 지도자 위촉
1992년	한국예능문화교류 초대작가
1992년	한양미술작가협회 초대작가
2009년	대한민국서예문인화 감사장
2009년	대한민국웅·변대회 감사장
	외 다수

초대 출품 전시

1987년	대한민국 문화 미술대전
1987년	윤봉길의사 의거55주년기념사업추진 초대출품
1988년	'88서울장애자올림픽 전국종합예술제 초대 출품 및 지도위원
1991~2년	한양미술작가 협회전
1996년	대한민국 국제 미술대전 초대출품
1997년	제1회 한중국제미술대전 초대출품
2001년	국제 서화 심미전 초대출품
2002년	충효 국제 서화전 초대출품
2003년	세계 평화 미술대전 초대출품
2004년	한중 서화 교류한국전 초대출품
2005년	한중 서예술 교류전 초대출품
2005년	중국 문등시 서법가 협회 교류전
2006년	이 충무공 시서화전 외 다수

수상경력

1986년	교육개발원장상
1995년	수원시장 표창봉사상
1996년	나라사랑시공모전 대상
2005년	한국비림협회 교육문화상
2005년	수원시장안구청상 봉사상 표창
2007년	경기도지사 봉사상 표창
2008년	한국서가협회 초대작가상
2010년	고려대학 서예문화 최우수작품상
2010년	대한민국 서예대전 입선 다수
2010년	대한민국 시서문학 삼절작가상 외 다수

심사위원

한국서화교육협회, 한국서예문인화 서예대전
대한민국 정조대왕 "효" 휘호대회 심사위원장
한국서화작가협회, 서예문인화
화홍시 서화대전 외 다수

전서체 금강반야바라밀경

篆書體
金剛般若波羅蜜經

2017년 1월 5일 인쇄
2024년 9월 25일 2쇄 발행

지은이 | 윤 신 행 (尹信行)
　주소 | 경기도 수원시 장안구 장안로 6 우암서예학원
　전화 | 031-243-6056 / FAX | 031-243-6056
　E-mail | yoonsh4548@hanmail.net
　H·P | 010-2343-6056

발행처 | 이화문화출판사
　주소 | 서울시 종로구 인사동길 12, 310호
　전화 | (02)732-7091~3(구입문의)
　FAX | (02)725-5153
　홈페이지 | www.makebook.net
　등록번호 | 제 300-2015-138
　I S B N 979-11-5547-248-4

값 15,000 원